U0022199

越玩越聰明的

數學遊戲

12

吳長順 著

三民書局

國家圖書館出版品預行編目資料

越玩越聰明的數學遊戲 12 / 吳長順著.－－初版一刷.－－臺北市：三民，2019
　　　面；　公分

ISBN 978－957－14－6725－2　（平裝）
1. 數學遊戲

997.6 108013956

© 越玩越聰明的數學遊戲 12

著 作 人	吳長順
責任編輯	郭欣瓚
美術編輯	黃顯喬
發 行 人	劉振強
發 行 所	三民書局股份有限公司
	地址　臺北市復興北路386號
	電話　(02)25006600
	郵撥帳號　0009998-5
門 市 部	(復北店)臺北市復興北路386號
	(重南店)臺北市重慶南路一段61號
出版日期	初版一刷　2019年11月
編　　號	S 317420

有著作權・不准侵害

ISBN　978－957－14－6725－2　　（平裝）

http://www.sanmin.com.tw　三民網路書店

※本書如有缺頁、破損或裝訂錯誤，請寄回本公司更換。

原中文簡體字版《越玩越聰明的數學遊戲4－數學天才》(吳長順 著)
由科學出版社於2015年出版，本中文繁體字版經科學出版社
授權獨家在臺灣地區出版、發行、銷售

前　言

PREFACE

　　有人說：「人才是培養出來的，天才是與生俱來的。」我們可能練不成最強的大腦，或許我們很難成為數學天才，但是，那些數學天才不一定能夠解答的題目，在這本書中我們能夠找到答案！

　　我們知道，數學概念約有兩千多個，要完全掌握好像不太可能，然而一點一滴的數學樂趣與數學思維，卻足以構成這龐大的數學概念家族。沉浸在曼妙的數字海洋，品味著整齊劃一、獨特出奇、活潑調皮、嚴謹無比的數字特性，一定會讓你領略到成為數學天才的意境。

　　數學天才的思維品質是需要學習的，數學天才的能力更是可以鍛煉的。本書提供了成為數學天才的訓練方法和技巧，看過之後你一定會很有收穫，讓你思路大開，並且能夠在數學面前大大方方地直起腰桿。

　　當你捧讀本書的時候，一定會被書中的數字和字母、圖形拼湊、視覺推理、智商測試、規律填數、觀察力、想像測試等表達獨

特、構思巧妙的趣題所吸引。這些精心挑選的題目，能產生新穎有趣之感，且伴隨解題而來的種種困惑也會讓你欲罷不能，你可能會感嘆，這世上居然有這麼生動的數學題。

　　有人說數字是上天派來的天使，那我們品味的數學樂趣不正是天使送來的棉花糖和巧克力嗎？數學其實不枯燥，數學有樂趣。數學是天使，她為我們灑下片片飽含樂趣和靈性的益智花瓣，讓我們在撿拾樂趣的同時，也收獲了自信，因為我們知道，信心是靠成功累積而來！

<div style="text-align: right">

吳長順

2015 年 2 月

</div>

目　次

CONTENTS

1 ▶ 一筆畫　　　　　　　　　　★☆☆

請你一筆畫畫成這朵小花。

試試看,你能做到嗎?

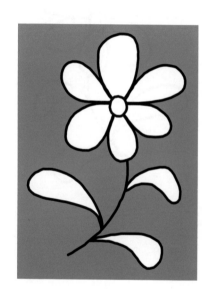

1 一筆畫 答案

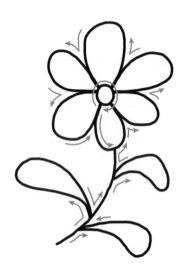

2 ▶ 禮物　　　　　　　　　★★☆

等啊等啊，支吾豬的生日終於到了。朋友們送給他好多好多禮物，支吾豬開心到兩隻眼睛笑成了彎彎的月牙。他把禮物堆在一起，一會兒玩玩積木，一會兒玩玩汽車模型，對每件禮物都愛不釋手。最後，支吾豬把禮物擺成了一個正六邊形（如圖），他覺得這樣挺好玩的。可是，調皮的特務兔從中抽出了幾件禮物，還把禮物藏了起來。支吾豬一看，剩下的圖形中，每橫列、斜線上都只有三件禮物了。

你知道特務兔抽出的是哪幾件禮物嗎？

2 禮物 答案

紫色部分為抽出的禮物

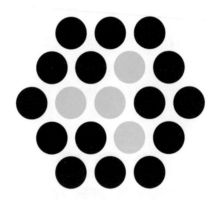

3▶ 三角排列　　　★★★

這裡排列著一些白色的三角和黑色的三角。你來觀察一下，能夠說出它們的排列規律是什麼嗎？

3 三角排列 答案

黑色的三角全部在封閉的圖形內，白色的三角在沒有閉合的圖形中。

6

4 空心正方形 ★☆☆

把圖 A 剪成兩塊，拼出帶有空心正方形的圖 B。
你能很快完成嗎？

A

B

4 空心正方形 答案

這裡給出三種不同的答案

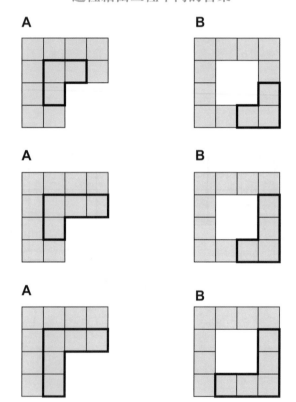

A B

A B

A B

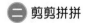

5 ▶ 剪拼六邊形　　　　　★ ☆ ☆

請你將左邊的圖形按上面的線剪成七塊，用來拼出右邊的正六邊形。

試一試，你能完成嗎？

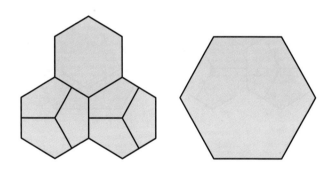

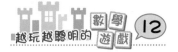

5 剪拼六邊形 答案

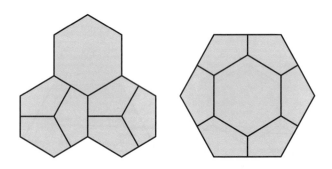

6 拼六邊形之 1　　　　　★★☆

週末，媽媽要考考小娜。

這裡有七塊如圖的五邊形，媽媽要小娜用三塊拼成一個六邊形，還要用四塊拼成一個六邊形。

想想看，這可能嗎？如果可能，你就來拼拼看。如果不能，請說明理由。

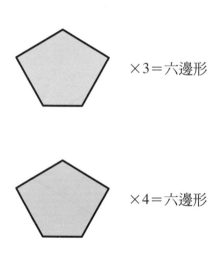

×3＝六邊形

×4＝六邊形

6▶ 拼六邊形之１ 答案

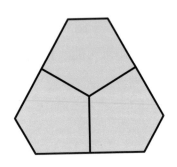

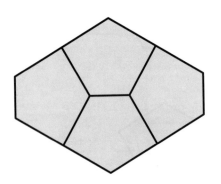

 拼六邊形之 2　　　　　　　　★★☆

晚飯後，娜娜將手工課完成的一道題，拿回家給媽媽做：
請你複製一下這個正方形，沿線剪成五塊，用來拼成右
邊的六邊形。

娜娜的媽媽找來了卡紙，將圖複製下來，一會兒就製作
出一套拼板。不愧是智力高手，她很快就完成了……

想想看，你能完成嗎？

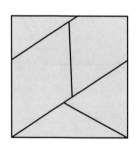

越玩越聰明的 數學 遊戲 12

7 拼六邊形之 2 答案

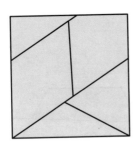

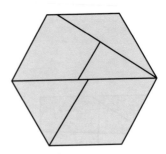

8 相同元素 ★★★

這裡介紹一組非常奇特的圖形剪拼。

利用下面的十五塊拼圖，可以拼成七邊形，而我們依照同樣的劃分法，它還可能拼出七角星！

相同的元素，可能拼出如此的奇妙圖形。請你複製一下圖形，試一試、拼一拼吧！

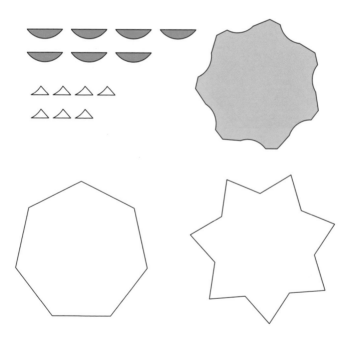

8▶ 相同元素 答案

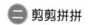

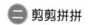

9 ▶ 四 C 變六方 ★★★

這裡有四個「C」字形紙片,要求你用它們拼出六個正方形。

你有辦法拼成嗎?

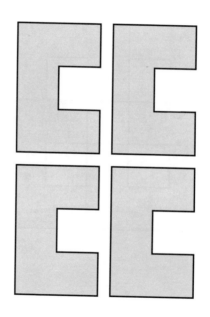

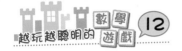
9▶ 四ㄷ變六方 答案

五個空心小正方形，與外邊的大正方形，共六個正方形

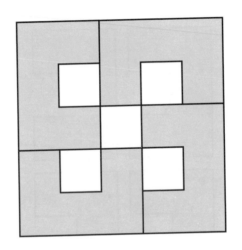

10▶ 剪拼正方形之 I ★★★

這是一個八角星，請你將它剪成形狀相同、面積相等的四塊，並拼出一個正方形。

你能完成嗎？

10 剪拼正方形之 I 答案

如圖所示，形成一個空心的正方形

11 拼十字形 ★★★

請把帶方孔的圓形紙片，按圖中所示剪成五塊，用含有
圓弧的四塊拼成一個「十」字形圖案。

你有幾種不同的拼法？

11▶ 拼十字形 答案

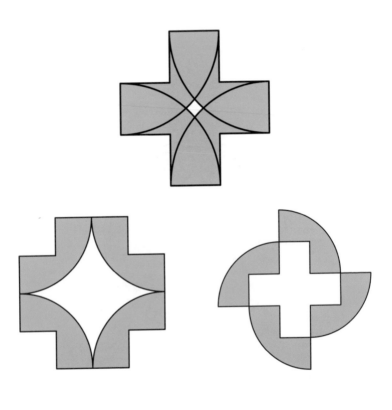

 三合一 ★★★

圖 A 是由三個正六邊形組成的。請你將圖 A 剪成四塊，
用來拼正六邊形 B。

試一試，你能完成嗎？

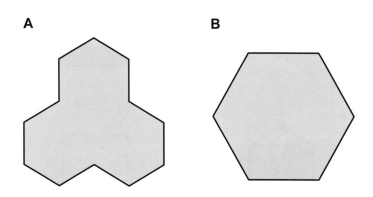

A　　　　　　　**B**

12 三合一 答案

答案不唯一,如圖是兩種不同的分法。你還有更巧妙的
分法嗎?有的話別忘了告訴大家喔!

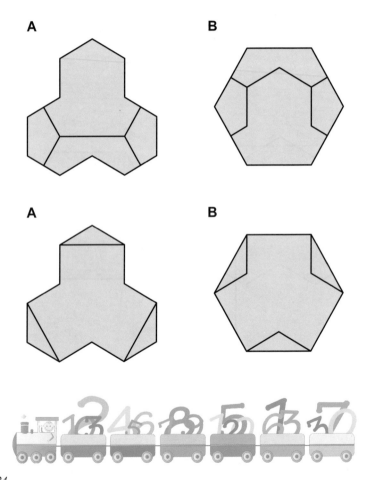

A

B

A

B

13▶ 剪拼正方形之 2 ★★★

圖 A 是一塊接近菱形的平行四邊形，請你將它剪成三塊，
用來拼出圖 B 正方形。

試試看，能剪、拼成功嗎？

13 剪拼正方形之 2 答案

A

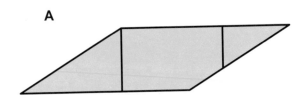

B

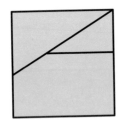

14 剪拼五邊形　　　★★★

請你找一塊厚一點的紙，將正十二邊形 A 複製下來，並按上面的線剪成十塊，用它們拼出右面的正五邊形 B 來。試試吧！

A

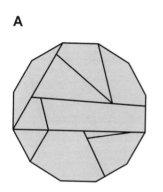

B

14 剪拼五邊形 答案

A

B

15 變正方形　　★ ★ ★

我們進行過這樣的測試。

要求將長方形 A 剪開，拼成正方形 B，好多人首先想到的竟然是長方形 A 從中間直向剪開，將剪下的兩塊上下拼在一起就以為是正方形 B 了。呵呵，這是行不通的，它們拼出的不是正方形，只是一個接近於正方形的長方形。

據我們所知，如果將長方形 A 剪成三塊，就能夠拼出正方形 B 了。

試試看，你能完成嗎？

A

B

15▶ 變正方形 答案

A

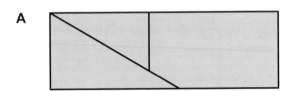

B

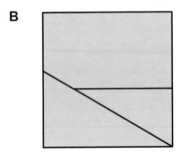

16 高難度剪拼　★★★

請將帶有卡通人物的正方形紙片，剪成五塊，拼成右邊
的正三角形。此題原本不太麻煩，但要求上面的卡通人
物不能被剪壞，這可就成了相當麻煩的問題了。

你來試試，看看自己有辦法剪拼完成嗎？

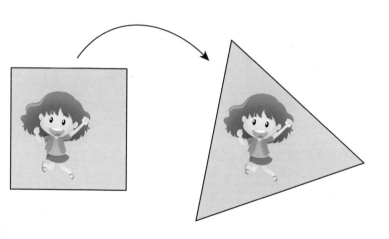

16▶ 高難度剪拼 答案

17 剪五拼四

★★★

這是一道要動腦又動手的題目：

請你找一塊厚一點的紙，將正五邊形 A 複製下來，並按上面的線剪成六塊拼板，用它們拼出下面的矩形 B 來。

你能順利完成嗎？

A

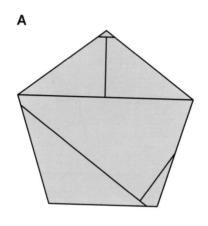

B

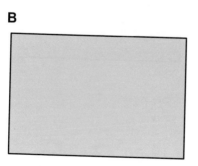

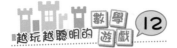

17 剪五拼四 答案

A

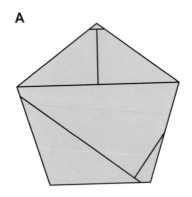

B

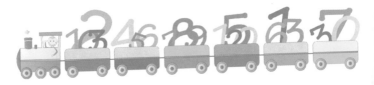

 數三角之 I

★ ☆ ☆

數數看，這個圖形中共有多少個三角形？

18 數三角之1 答案

共有 40 個三角形。

單獨一個圖形的三角形有 28 個；

兩個圖形拼成的三角形有 12 個。

 數三角之 2　　　　　　　　★☆☆

數數看，這個圖形中共有多少個三角形？

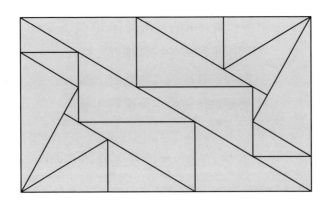

19▶ 數三角之 2 答案

共有 26 個三角形。

單獨一個圖形的三角形有 20 個；

兩個圖形拼成的三角形有 2 個；

三個圖形拼成的三角形有 2 個；

十個圖形拼成的三角形有 2 個。

20 **考考眼力之 1** ★☆☆

請你觀察一分鐘，然後說出圖中的黑色三角和紫色三角，
哪種比較多。

你能說出來嗎？

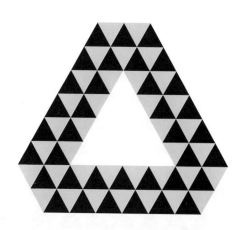

20 考考眼力之Ⅰ 答案

原本以為這是一種眼力測試，只有仔細數過才知道它們
真正的數量。其實，你只要將其劃分為相同的三塊平行
四邊形，每塊平行四邊形上的黑色三角和紫色三角是一
樣多的，因此就能判斷出它們是一樣多的。

若沒有想到這種方法，就數一數吧！黑色三角共有36
個，紫色三角共有36個，它們是一樣多的。

21 考考眼力之 2 ★☆☆

請你觀察一分鐘，然後說出圖中的黑色三角和紫色三角，

哪種比較多。

你能說出來嗎？

21 考考眼力之 2 答案

這是一種眼力測試，只有仔細數過才知道它們真正的數量。

黑色三角共有 52 個，紫色三角共有 48 個。

22▶ 數數看　　　　　★★☆

你來數數看，這是個 32×30 的矩形，被巧妙劃分為若干個小圖形，這些圖形面積相等、形狀相同，只是有的被旋轉或鏡像。數來數去，你可能會眼花撩亂。

你有辦法判斷出它有多少個小圖形嗎？

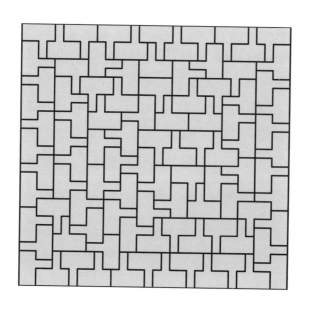

22 數數看 答案

透過觀察你會發現，這個矩形為 32×30，也就是可以看成是由 960 個小空格組成，而矩形中的每一個小圖形，都占有 10 個小空格，故 960÷10=96，可以判斷出共有 96 個小圖形。

23▶ 兩種地磚 ★★☆

A 和 B 兩種地磚互為鏡像，也就是同一圖形的正反兩面。

但是因為要做成地磚，也就成了兩種不同的圖形了。

這塊矩形就是由 A 和 B 兩種地磚鋪設成的。

請你觀察一分鐘，說說下面這種鋪設方法，A 和 B 兩種

地磚，哪種用得比較多。

你能說出來嗎？

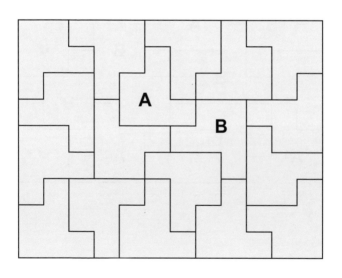

23 兩種地磚 答案

顯然，圖中給出的方法，A 磚用得比較多。A 為 12 塊，
B 為 6 塊。

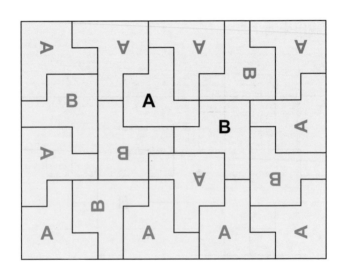

24 六等份之 1 ★☆☆

這原本是一個矩形，被切去了四個角。請你將它劃分成

面積相等、形狀相同（或鏡像）的六等份。

你能很快完成嗎？

25▶ 出神入化　　　　　★☆☆

這裡有兩句極為有趣的成語，看似不相關，但是卻極為有趣，因為用這八個字，可以組成非常多的兩字詞語。

例如：精細、打算、出入、神化、精神、打入、細化、算出、出神、入神、神算……

我們用下面這張附有格子和這兩句成語的紙片，玩一個數學遊戲：請你將這個紙片剪成形狀相同、面積相等的八塊，要求每塊要有一個完整的字。

你能完成嗎？來試試吧。

	精	打	細	算	
	出	神	入	化	

25 ▶ 出神入化 答案

	精	打	細	算	
	出	神	入	化	

26▶ 兩束花　　　　　　　　　　★☆☆

請你將這個附有八束花圖案的紙片，沿線劃分成形狀相同、面積相等的四塊，要求每塊要有一束花的圖案。

你能夠劃分出來嗎？

26 兩束花 答案

答案不唯一！

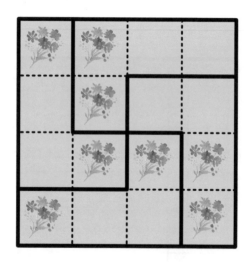

27 趣味劃分　　　　　　　　　　★★☆

將這個由九十六個小正方形組成的圖形，劃分為形狀相
同、面積相等的十二份。你有辦法找出兩種不同的劃分
方法嗎？

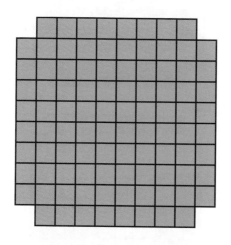

越玩越聰明的數學遊戲 12

27 趣味劃分 答案

下面是兩種不同的劃分方法

54

28► 巧劃分之 I　　　　　　　　　★★☆

請將這個圖形劃分成形狀相同、面積相等的三份。

你能完成嗎？

28▶ 巧劃分之Ⅰ 答案

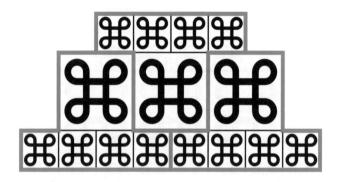

29▶ 手巧心靈　　　　　　★★☆

這裡有一張長方形紙上，上面有「手巧心靈」四個字。
請你把它劃分為形狀相同、面積相等的四塊，每塊要有
一個完整的字。

如何劃分呢？快來試一試吧！

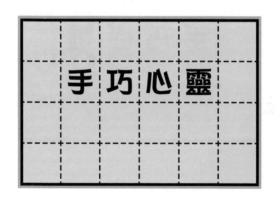

29▶ 手巧心靈 答案

答案不唯一！

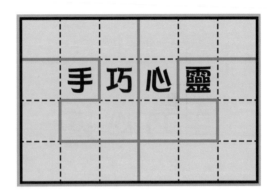

30▶ 數學魔法 ★★☆

把這個圖形剪成面積相等、形狀相同的四塊，每塊要有一個完整的字。

試試看，你能很快完成嗎？

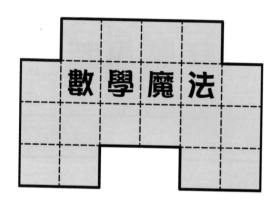

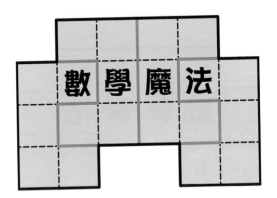

31▶ 剪紙片

要從下面格子內的花朵紙片上剪下一個 4×4 格子的正方形紙片，使上面有三朵花。

你知道有幾種不同的剪法嗎？

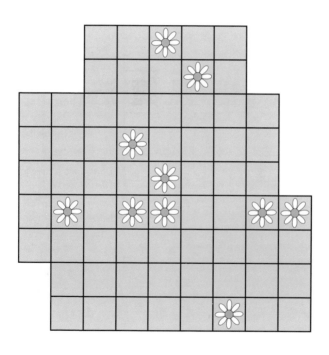

31▶ 剪紙片 答案

15 種

32 巧分五等份　　　　　　★★☆

請將這個圖形，沿線劃分為形狀相同、面積相等的五塊。

試試看，你能很快完成嗎？

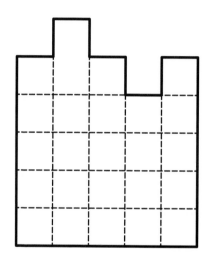

32 巧分五等份 答案

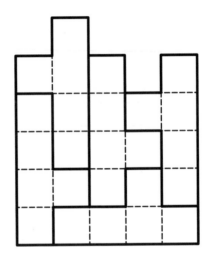

33 巧分之 I ★★☆

請將這個圖形的紙片,剪裁成面積相等、形狀相同的五份。

試試看,你能找出兩種不同的剪法來嗎?

33 巧分之1 答案

分析：圖形小格子數有 $2×7+2×8=30$（個），$30÷5=6$（個），則每份都有 6 個格子。

分法多種，僅舉兩例。

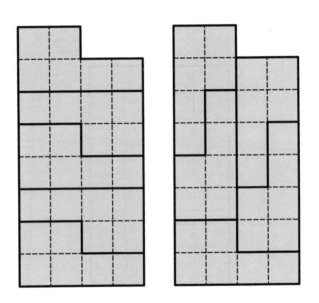

 11 等份怎麼分　　　　　　　★★☆

將這個由六十六個小正方形組成的圖形，劃分為形狀相同（或鏡像）、面積相等的十一份。

你有辦法找出三種不同的劃分方法嗎？

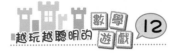

34 ▸ 11 等份怎麼分 答案

下面是三種不同的劃分方法

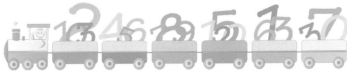

35▶ 巧劃分之 2　　　　★★★

古時候，有個財主，他要把家產——一塊不規則的地，分成形狀相同、面積相等的三塊地，送給自己的三個兒子。他叮囑每塊地上要有一口井。

三個兒子都不知道怎樣分，於是去請村里的聰明人李三幫助完成。李三說：「劃分也可以，但要請全村老少爺們吃頓酒席。」財主實在沒有辦法，就答應了李三要求。李三看到大家都酒足飯飽，很快地幫財主劃分了這塊地。你知道李三是怎樣劃分的嗎？

提示：劃分成的形狀可以是鏡像

35▶ 巧劃分之 2 答案

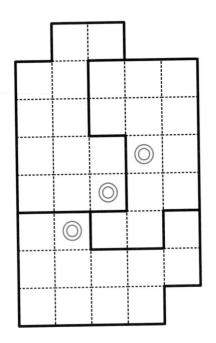

36▶ 趣剪十字之Ⅰ ★★★

請把「十」字形紙片剪成三塊，拼出一個五邊形。你能
完成嗎？

36 趣剪十字之1 答案

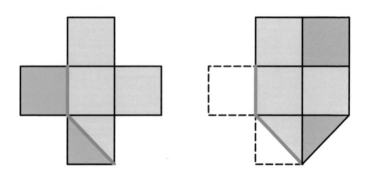

37 趣剪十字之2 ★★★

剪成兩塊拼出個六邊形並不是難題，因為剪下一個小正方形，放入餘下的一個位置，很容易完成（如圖）。想想看，能不能剪成完全相等的兩塊，拼出個六邊形呢？

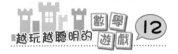

37 ▶ 趣剪十字之 2 答案

五、明辨是非

38▶ 眼力測試　　　　　　　　　　★☆☆

這是由一組拼板拼成的圖形，其中有兩塊特殊拼板。請你仔細觀察一下，快速找出與眾不同的兩塊來。

試試看，你能找出來嗎？

38 眼力測試 答案

39 相同圖案

數學活動課上，校外輔導員鬍子爺爺帶領大家玩考眼力的遊戲。

鬍子爺爺拿出幾張由「F」（及鏡像）組成的圖案，他告訴小毛，這裡四張紙片上的圖案，有兩張是完全相同的。

小毛被這眼花撩亂的圖案搞懵了，翻來覆去看不出個所以然來……

試試看，你能很快找出來嗎？

39▶ 相同圖案 答案

B 和 D 是相同的，相互旋轉了 180 度

40 火眼金睛之 I　　　★★☆

請你觀察一下這 A、B、C 三個的圖案，都是由劃分的

十一塊拼成，其中有兩塊與其他圖形不同。

你能看出是哪兩塊嗎？

A

B

C

越玩越聰明的 數學遊戲 **12**

40 火眼金睛之 1 答案

圖中深色的兩塊在 C 中作為旋轉使用，其餘都是作為平移使用。

A

B

C

41▶ 找胖「十」字　　　　★★★

這是一道考眼力的題目：

請你在較短的時間內，找出兩個相同的胖「十」字形。

因為題目要求「找出兩個相同的胖『十』字形」，故這個圖的外形胖「十」字就不算數了。

試試看，你能完成嗎？

41 找胖「十」字 答案

 同找不同之1 ★★★

這是考驗大家放射思維的一道題目。

用完全相同的二十塊拼板拼出的 10×12 矩形。這樣拼成後，有七塊拼板的位置非常特殊，與其他的都不同了。

你能找出這不同的七塊嗎？

42 同找不同之1 答案

如下七塊與其他的不同，其他的拼板都至少有一個邊在大矩形的邊緣上，而這七塊沒有一個邊在大矩形的邊緣上。

43 同找不同之 2　　★★★

這樣拼成後，就有八塊拼板的位置非常特殊，與其他的都不同了。你能找出這不同的八塊嗎？

43▶ 同找不同之 2 答案

如下八塊與其他的不同

44 火眼金睛之 2 ★★★

請你觀察一下這十二種不同的圖案，其中有一種與其他種不同。

你能看出是哪一種嗎？

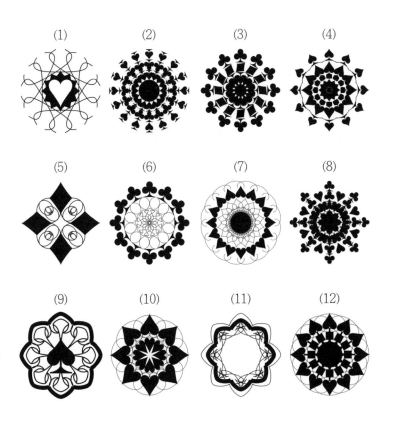

44 火眼金睛之 2 答案

圖案 (11) 與眾不同，因為其他十一種圖案都含有撲克牌花色的元素，而圖案 (11) 沒有。

六、智慧旋風

45▶ 巧分趣圖　　　　　　　　　　　★☆☆

這是一個奇怪的「飛去來器」圖形。所說的「飛去來器」
就是使用者將其打出去，傷害敵人後，這個法寶還會自
動飛回到使用者手裡。

據說，誰如果能將它劃分為面積相等、形狀相同的三塊，
則能掌握更多的暗器法寶。

試試看，你能完成嗎？

46▶ 趣味劃分　　　　　　　　　★☆☆

這張是附有五個笑臉圖案的紙片，想要劃分為面積相等、
形狀相同的五塊，要求劃分後每塊要有一個笑臉圖案。
想想看，該怎麼劃分呢？

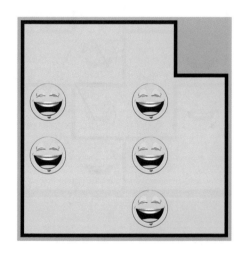

46▶ 趣味劃分 答案

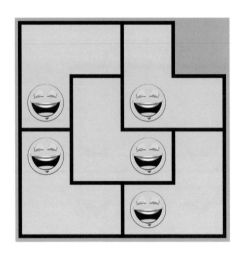

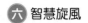

47 六等份之 2 ★☆☆

這個「由」字形紙片上，被小慧畫上了一個奇怪的六邊形。請你將剩下的部分也劃分成這樣的六邊形（或鏡像）。也就是說，這個「由」字形紙片，被劃分為六塊同樣的六邊形。

你能很快畫出來嗎？

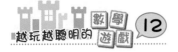

47 六等份之 2 答案

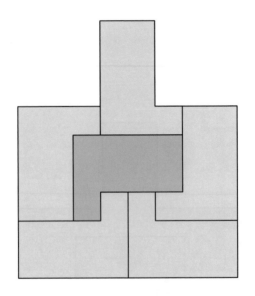

48 一片心意一束花　　　　　　　★☆☆

將這個胖「十」字紙片，劃分為面積相等、形狀相同的

七塊，每塊要有一顆心和一束花。

試試看，你能完成嗎？

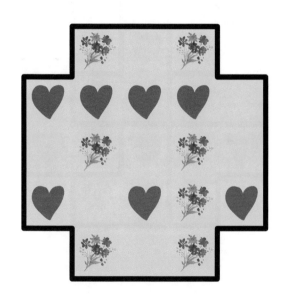

48 ▶ 一片心意一束花 答案

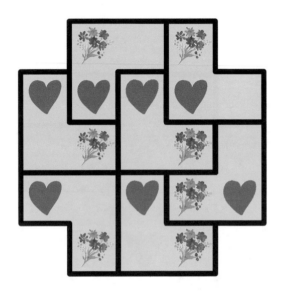

49 劃分停泊區 ★☆☆

飛機場上停泊著七架飛機。地勤人員須對飛機場及飛機進行必要的打掃和保養,因此準備將這七架飛機及場地進行劃分。請將場地劃分為面積相等、形狀相同的七塊,當然每塊場地要有一架飛機。

試試看,你能完成嗎?

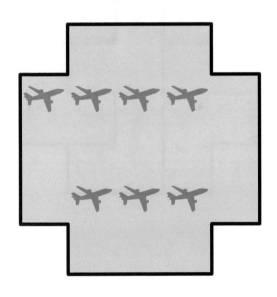

49▶ 劃分停泊區 答案

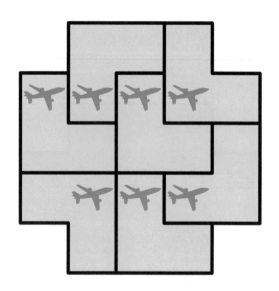

50▶ 巧十七　　　　　　　　　　　★★☆

這是考驗大家放射思維的一道題目：

將下面這個奇怪的圖形劃分為形狀相同、面積相等的
十七塊。

你能完成嗎？

看看下面的分法，與你的一樣嗎？

下面請你依照例子，也來玩一個這樣的遊戲，同樣是劃
分為形狀相同、面積相等的十七塊。

你能完成嗎？

50▶ 巧十七 答案

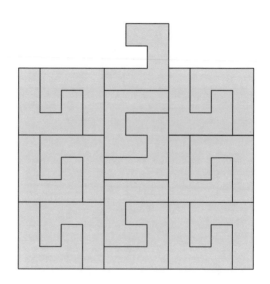

51 巧分之 2　　　　　★★☆

請將圖中的多邊形劃分成面積相等、形狀相同（或鏡像）的三份，使每份都有一個小三角形。

你有巧妙的分法嗎？

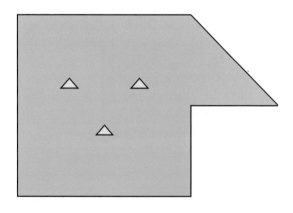

51 ▶ 巧分之２ 答案

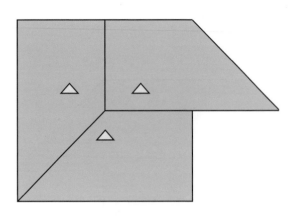

52 劃分 12 生肖之 1 ★★☆

這裡有一道特別難的題目，有的人思索數日而不得其解。
你願意試試嗎？

這個胖「十」字上標有 12 生肖，請將它劃分為形狀相同
（或鏡像）、面積相等的十二塊，每塊要有一個生肖。
中間的「十」字線可以利用。

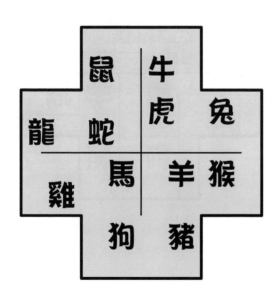

52 劃分 12 生肖之 1 答案

答案不唯一！

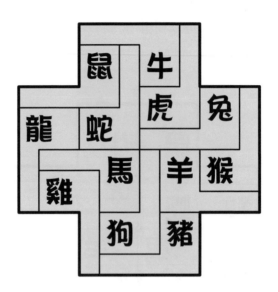

53▶ 劃分 12 生肖之 2　　　★★☆

又是一道特別難的題目，有的人絞盡腦汁而不得其解。

這個矩形內標有 12 生肖，如如將它劃分為形狀相同（或鏡像）、面積相等的十二塊，每塊要有一個生肖。

你來想想看吧！

```
┌─────────────────────────────────────┐
│                                      │
│  鼠   牛        虎   兔               │
│           蛇              羊          │
│        龍        馬                   │
│  猴        雞  狗        豬           │
│                                      │
└─────────────────────────────────────┘
```

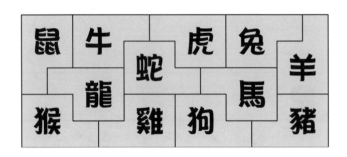

 剪正方形 ★★★

如果給你一個正方形，請你把它剪成圖 A 樣式的四個正
方形、圖 B 樣式的九個正方形是很容易的。請你想想看，
如果請你將它剪成六個正方形，還有辦法完成嗎？
請你試試看。

A

B

54 ▶ 剪正方形 答案

因為題目並沒有要求剪成完全相等的正方形，故如下圖的剪法就能成為六個正方形。

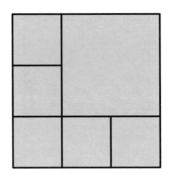

55▶ 絕妙劃分

這裡有五個正方形拼成的一塊圖形。

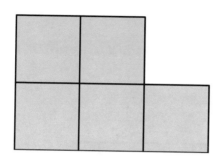

我們擦去上面的線：

請將這個圖形劃分為形狀相同、面積相等的三份。

你能很快完成嗎？

55 絕妙劃分 答案

這道題沒有辦法沿原來的線劃分了！

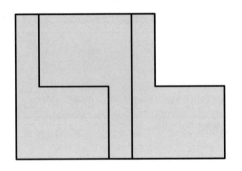

56▶ 兩條弧線　　　　　　　　　　★★★

請你給這個怪圖添上兩條弧線，要求出現兩頭大象。

試試看，你能完成嗎？

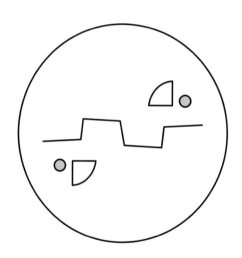

56▶ 兩條弧線 答案

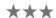 **十分好玩** ★★★

請你將這個標有 1～10 號的紙片，劃分成形狀相同（或鏡像）、面積相等的十塊，要求每塊要有一個編號。

你能夠劃分出來嗎？

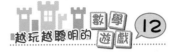

57▶ 十分好玩 答案

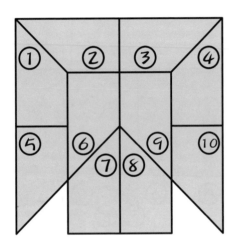

58▶ 等分　　　　　　　　　　★★★

只允許在圖中添一筆，使原圖形分成完全相等的兩個圖形。

這一筆該如何添？

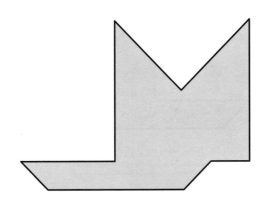

58▶ 等分 答案

59 連體 UFO ★★★

這裡有一張連體 UFO 圖。請你在這個連體 UFO 上畫一條曲線，使連體 UFO 分成形態完全一樣的兩隻 UFO。
試試看，你能做到嗎？

59 ▶ 連體 UFO 答案

60▶ 智分成語　　★★★

這是一個寫有一些字的矩形紙片。請你將它們劃分為形狀相同（或鏡像）、面積相等的四等份，每份要有一句四字成語。

這樣的問題你能很快完成嗎？

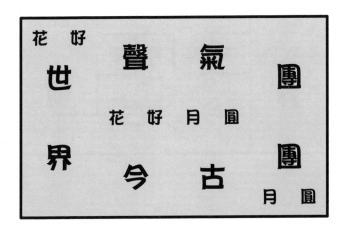

60 ▶ 智分成語 答案

花花世界；好聲好氣；今月古月；團團圓圓

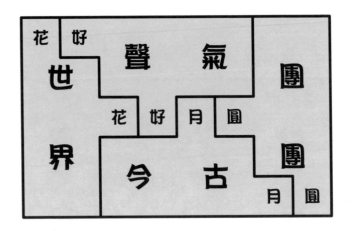

61 ▶ 字母大小寫　　　★★★

這張紙片上標有 12 個字母的大寫和小寫。請你將它們劃分為形狀相同（或鏡像）、面積相等的十二塊，每個字母的大寫與小寫要在同一塊上哦！劃分時，可以利用圖上的十字線。

有人用了三天時間都沒有劃分成功。試試看，你有辦法劃分出來嗎？

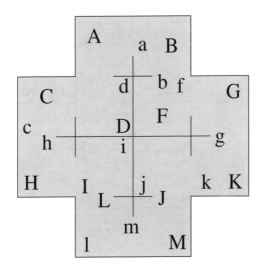

61 ▶ 字母大小寫 答案

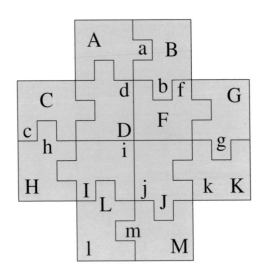

124

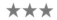

62 春種秋收 ★★★

將這個「十」字形紙片，劃分為形狀相同（或鏡像）、面積相等的八塊，每塊要有一個完整的字。圖中的線可以利用喔！

你有辦法劃分成功嗎？

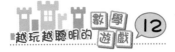

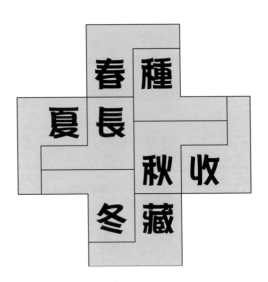

63 十分有益 ★★★

六年級的黑板報是學校一個很有特色的風景。

他們這期黑板報上出現了這樣一道題:

這個「十」字形紙片上有八個黑點。請你將這個紙片剪成形狀相同、面積相等的八塊,使每一塊都有一個黑點。這八塊可以旋轉,但不得翻轉或鏡像。

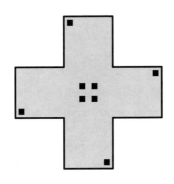

題目剛剛出來,全六年級的同學都圍攏過來,都想第一個解答出這「每日一題」而獲得一份小小的獎品。

不愧是學校數學興趣小組的中流砥柱,六年級的阿慧、阿輝、阮小七、阿毛紛紛拿紙和筆,不停地畫來畫去。

黑板報上的題目是已退休的鬍子教授，他現在是學校約
聘的校外輔導員，專門出一些有趣的智力題，並由鬍子
教授自掏腰包為孩子們提供獎品。鬍子教授向大家揮揮
手，示意大家安靜一點：「同學們，不要擠，不要吵。
今天出的這道題是一題多解的題目，可能會有幾個同學
獲得獎勵。」

快嘴阿毛搶著說道：「教授，這樣的題目也有多種解法
呀？真不敢相信。」

阿慧說：「據我觀察，這中心的四個點，要用十字交叉
分開。」

「對對對，我也考慮到了」阮小七道，「先用一橫一直
兩條線將它先畫成四大塊，看看每塊是不是能再分成相
等的兩塊……嗯，可能行不通。」說著將自己畫出的十
字線拿給阿慧他們看。

鬍子教授同時在一旁聽取匯報，連連點頭，鬍子一動一
動的很有意思。

阿輝思索了一陣，不疾不徐地說：「看來直線是解決不
了問題的。」

急不可待的阿毛又搶著說道：「阿輝，說說你的想法。」

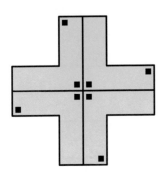

阿輝說：「我們可以讓這個十字線轉個彎。」說著說著，
拿出了自己的初步方案：

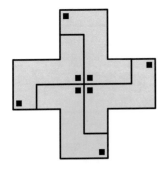

阿輝說：「現在問題細化了，只需要將每個部分劃分成兩個相等的小塊就可以了。」

「我知道了，我知道了。」阿毛興奮地說，「借光借光，在大家的這個思路上，我邁出了一步，噹噹噹噹，見證奇蹟的時刻到了！」

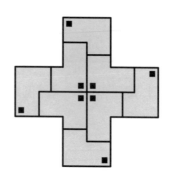

大家一陣掌聲。

阿輝並沒有抬頭，他隨後拿出了這樣的答案：

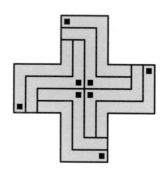

阿輝搓搓手,略有所思:「嗯,它的**翻轉圖**也是一種答案,來看!」

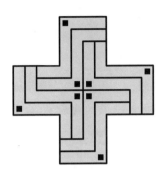

阿毛不服氣了,「你的**翻轉**成立,那我的**翻轉**也成立!」說著說著,亮出了新的答案:

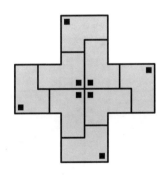

這時候,大家的思路在**翻轉圖**上打轉,再也沒有新的突破。

阿輝和阿毛從鬍子教授手裡拿到了獎品——一副教授設計的智力撲克牌和一支簽字筆。大家覺得題目已被解開，都沒有興趣再思考了。鬍子教授來到黑板報前，笑著說道：「別走呀！孩子們，它的答案絕不僅僅是這些，還有呢！」

什麼？大家不相信自己的耳朵。條件這麼嚴苛的題目，難道還有答案不成？鬍子教授好像看穿了大家的心思，讓阿慧和阮小七說說自己的想法，「你們怎麼看？」阿慧說：「教授，我在思索一種翻轉後不成立的獨特答案呢！」

「什麼？不——可——能——」阿毛拖長腔調反駁道。

說著，阮小七拿出了自己的答案：

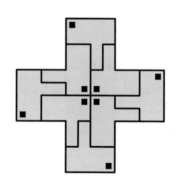

阿毛一看，哈哈大笑，「這個翻轉圖也成立！」說著說著，亮出了答案，好像在向阿慧說：「怎麼樣？這是規律，規律懂嗎？」

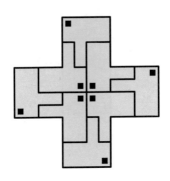

阿慧說：「別急別急，我一定找到你翻轉不了的答案！」阿輝又拿出了新答案。

阿毛幾乎笑得發狂了：「翻轉，成立！」

阮小七又找到一種新的答案，而它的翻轉圖也是成立的，由於剛才就覺得阿毛對不起阿慧，加上自己平常跟阿慧的關係，怕阿毛又起哄，於是想將答案藏起來。然而，調皮的阿毛不但嘴快，眼還尖的呢！一把搶過了阮小七的答案：「看看，看看，這不能不說是一種規律！它的答案具有對稱性！」

說著將阮小七的答案曝光：

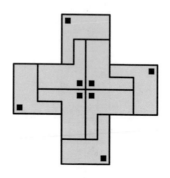

阿毛接著說：「看好了，看好了，我來翻轉一下！……耶，成立！」

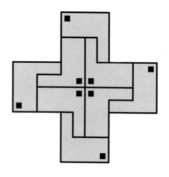

這時候，阿慧並沒有受到阿毛的干擾，她終於找到了一種劃分答案，任阿毛怎麼翻轉都不能成為新答案的方法。阿毛一看，不好意思地吐舌頭，乾瞪眼：「I 服了YOU ！」大家哄堂大笑，鬍子教授也豎起了大拇指。看到鬍子教授豎起大拇指，阿毛又來了一句：「教授，這題目是出色的，而大家的解答更是卓越，我⋯⋯我⋯⋯我和我的小夥伴都驚呆了！」

「哈哈哈哈⋯⋯」大家被阿毛滑稽的樣子逗笑了⋯⋯

想想看，阿慧的答案是什麼呢？你能試著找一找嗎？

63▶ 十分有益 答案

下面這個答案，翻轉後是沒辦法成立的。

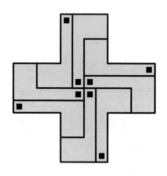

因為原來的點不動，劃分的方式翻過來，則不符合每塊都有一個黑點的要求了。你明白了嗎？

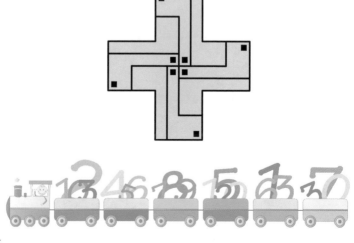

千古圓錐曲線探源

林鳳美　著

蔡聰明　審訂

為什麼會有圓錐曲線？

數學家腦中的圓錐曲線是什麼？

只有拋物線才有準線嗎？雙曲線為什麼不是拋物線？

學習幾何的捷徑是什麼？圓錐曲線有什麼用途？

讓我們藉由此書一起來探討圓錐曲線其中的奧秘吧！